부비부비 강아지 일러스트

PUPPY ILLUST BOOK

박지영 글·그림

단한권의책

부비부비 강아지 일러스트

1판 2쇄 | 2022년 6월 30일

지은이 | 박지영
펴낸이 | 장재열
펴낸곳 | 단한권의책
출판등록 | 제25100-2017-000072호(2012년 9월 14일)
주소 | 서울시 은평구 서오릉로 20길 10-6
전화 | 010-2543-5342
팩스 | 070-4850-8021
이메일 | jjy5342@naver.com
블로그 | http://blog.naver.com/only1book

ISBN | 978-89-98697-75-4 (13650)
값 | 12,500원

차 례

준비물

펜

- 추천하는 펜 : 하이테크C(PILOT) 0.3 , 0.5
 부드럽게 그려지고 번지지 않아 그림 그리기에 좋아요.

- 이 책에서 꼭 사용해야 하는 펜은 정해져 있지 않아요.
 평소에 즐겨 쓰는 펜으로 그리면 됩니다.

연필

- 연필은 경도(굵기)와 농도(진하기)에 따라 종류가 나뉘어요.
 연필 끝에 쓰여 있는 H는 Hard, B는 Black을 나타냅니다.
 H, 2H, 3H 등 H심의 숫자가 높을수록 단단하고 색이 연하며
 B, 2B, 4B 등 B심의 숫자가 높을수록 무르고 색이 진해요.

 간단하게 그리고 싶다면 H나 HB를, 정밀한 표현과 명암이
 들어간 그림을 그리고 싶다면 4B 이상을 사용하면 좋습니다.

색연필

- 파버카스텔 클래식 색연필 12색 이상 또는
 타사 색연필 모두 무방합니다.

선 연습

펜 선 긋기

직선이나 곡선 등 다양한 선을 많이
그어보고 손에 익히는 연습을 합니다.

연필 선 긋기

진하게 시작하여 점점 연하게 선을 긋습니다.

직선 긋기

직선 긋기

일정한 힘을 주며 직선을
반복하여 그어보세요.

안에서 바깥쪽으로 힘을
줬다 빼면서 선을 그어보세요.

바깥쪽에서 안으로 힘을
줬다 빼면서 선을 그어보세요.

프렌치 불독

☆ 눌린 코가 매력적인 프렌치 불독을 그려보세요.

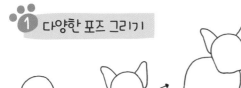

1 다양한 포즈 그리기

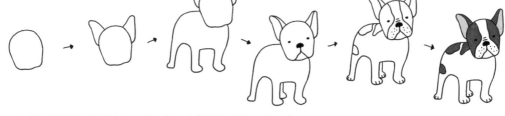

● 머리와 몸통 등 큰 형태부터 그리고 점점 디테일한 부분을 그려주세요.

갸우뚱한 포즈가
포인트!

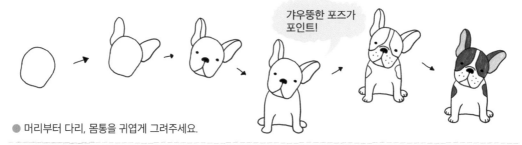

● 머리부터 다리, 몸통을 귀엽게 그려주세요.

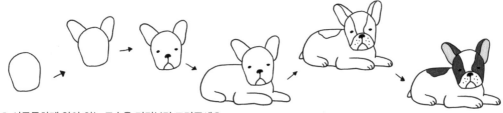

● 시큰둥하게 앉아 있는 모습을 머리부터 그려주세요.

6

귀를 큼직하게!

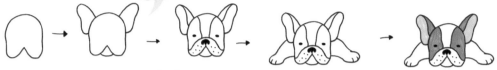

● 앞발을 뻗고 엎드린 자세를 그려주세요.

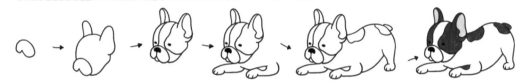

● 앞모습보다 어려운 옆모습은 튀어나온 코와 입부터 그려주세요.

② decorate

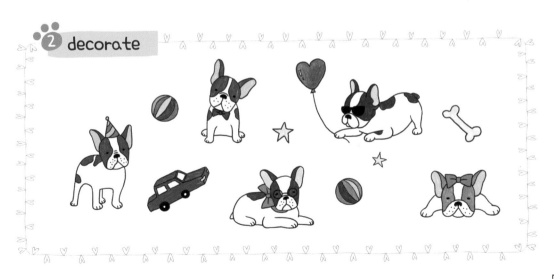

① 얼굴과 귀, 몸통을 크고 둥글게
형태를 잡아주세요.

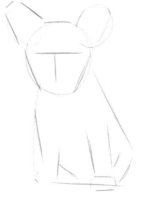

② 눈코의 위치와 발의 위치를
표시해주세요.

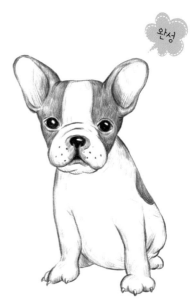

완성

⑤ 색이 진한 부분과 그림자에
명암을 넣어 마무리합니다.

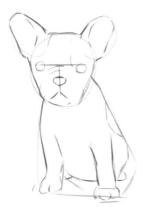

③ 형태를 관찰하며 좀 더 자세하게
표현해주세요.

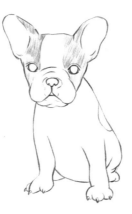

④ 지저분한 선을 지우고 깔끔하게
정리합니다.

따라 그려보세요

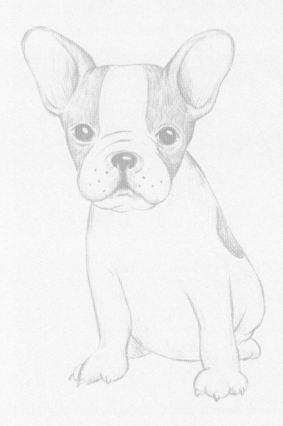

 ☆ 곱슬곱슬 귀여운 푸들을 그려보세요.

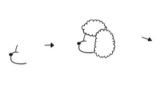 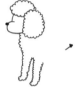 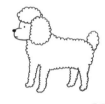 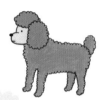

● 코와 입 부분을 시작으로 머리를 그리고
 다리와 몸 전체를 그려주세요.

곱슬곱슬한 털이 포인트!

 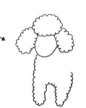 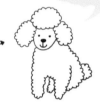 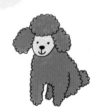

● 귀엽게 앉아 있는 모습을 그려주세요.

뚱한 표정!

● 뚱하게 앉아 있는 모습을
 머리부터 그려주세요.

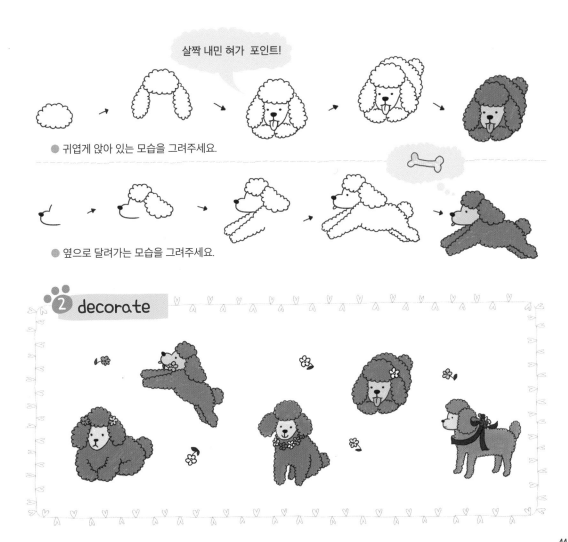

살짝 내민 혀가 포인트!

● 귀엽게 앉아 있는 모습을 그려주세요.

● 옆으로 달려가는 모습을 그려주세요.

② decorate

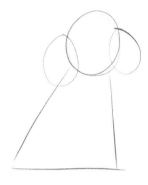

❶ 큰 형태를 잡아주세요.

❷ 눈코의 위치, 둥글게 굽은 등과 다리의 위치를 잡아주세요.

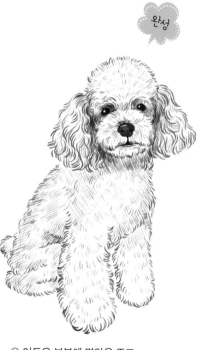

완성

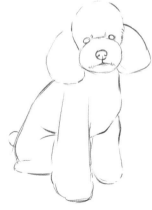

❸ 형태를 잡았던 지저분한 선을 지워가며 외곽선을 그려주세요.

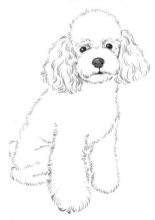

❹ 푸들은 곱슬곱슬한 털이 포인트! 털의 느낌을 살려 그려주세요.

❺ 어두운 부분에 명암을 주고 털을 자세히 표현해주세요.

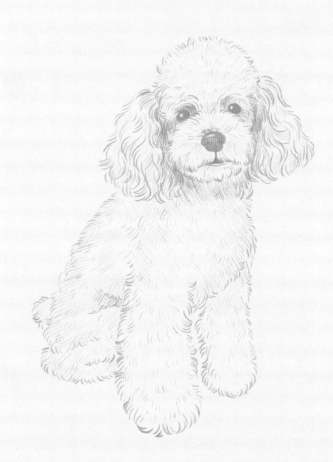

☆ 인형 같은 귀염둥이 시추를 그려보세요.

1 다양한 포즈 그리기

복슬복슬한 느낌을
살려 귀엽게!

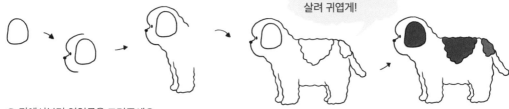

● 귀에서부터 옆얼굴을 그려주세요.

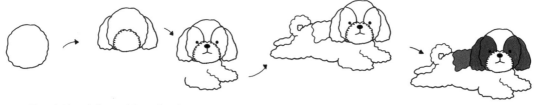

● 동그란 얼굴 안에 눈코입을 그려주세요.　　　　● 양 다리를 뻗은 모습을 그려주세요.

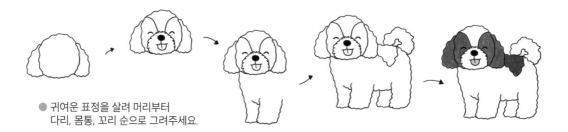

● 귀여운 표정을 살려 머리부터
　다리, 몸통, 꼬리 순으로 그려주세요.

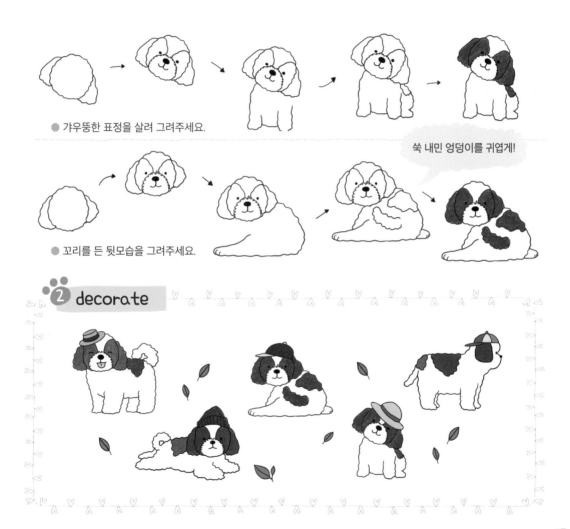

● 갸우뚱한 표정을 살려 그려주세요.

쑥 내민 엉덩이를 귀엽게!

● 꼬리를 든 뒷모습을 그려주세요.

2 decorate

① 큰 형태를 잡아주세요.

② 비스듬한 각도에 맞춰 눈코입과
몸통, 다리 위치를 잡아주세요.

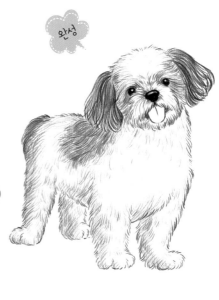

완성

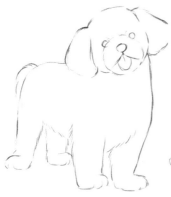

③ 형태를 잡았던 선을 지우고
외곽선을 그려주세요.

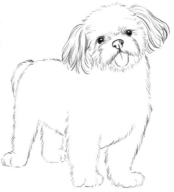

④ 복슬복슬한 털을 표현해주세요.

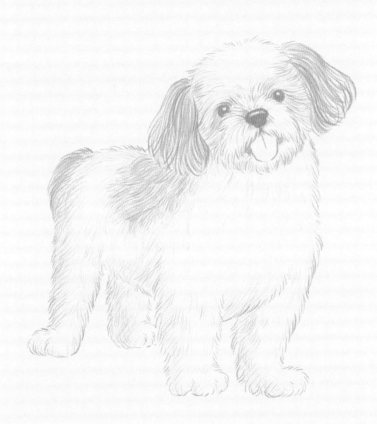

☆ 동글동글 인형같이 귀여운 비숑 프리제를 그려보세요.

① 다양한 포즈 그리기

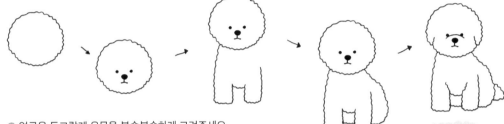

● 얼굴을 동그랗게 온몸을 복슬복슬하게 그려주세요.

꼬리도 동그랗게!

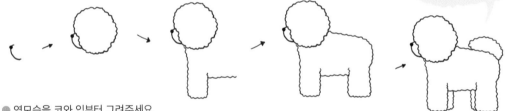

● 옆모습을 코와 입부터 그려주세요.

눈을 감은 모습으로!

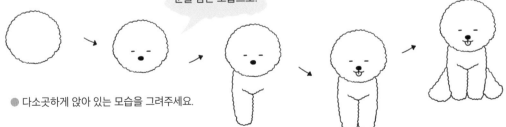

● 다소곳하게 앉아 있는 모습을 그려주세요.

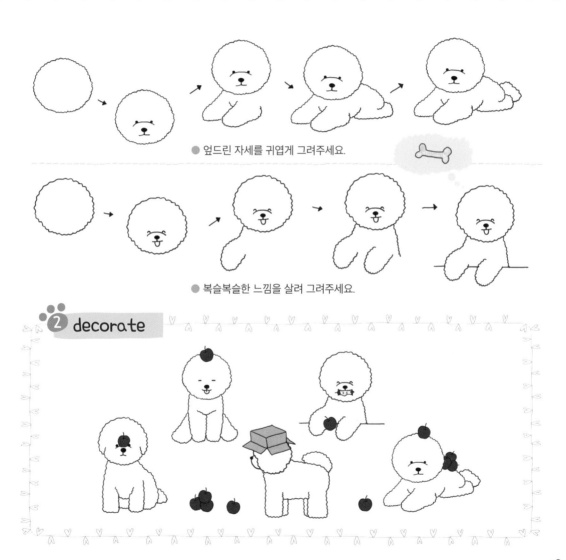

● 엎드린 자세를 귀엽게 그려주세요.

● 복슬복슬한 느낌을 살려 그려주세요.

2 decorate

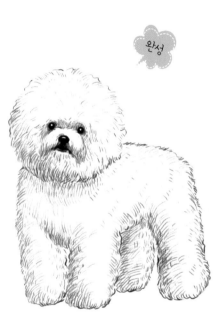

완성

3 정밀하게 그리기

❶ 둥근 얼굴과 몸의 형태를
크게 잡아주세요.

❷ 눈코입의 위치를 잡고 다리 모양을
크게 그려주세요.

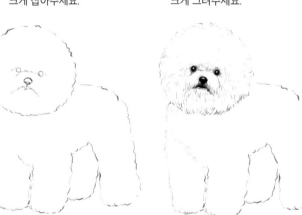

❸ 형태를 잡았던 선을 지우고
외곽선을 그려주세요.

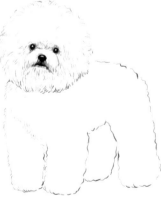

❹ 동글동글하고 복슬복슬한 털을
표현해주세요.

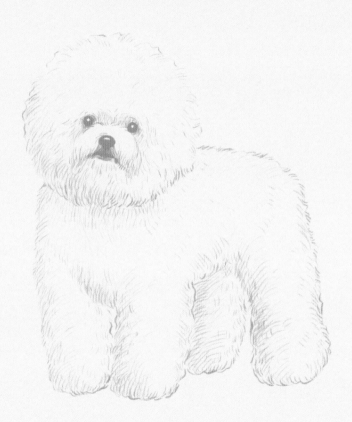

 치와와

☆ 작고 앙증맞은 단모 치와와를 그려보세요.

1 다양한 포즈 그리기

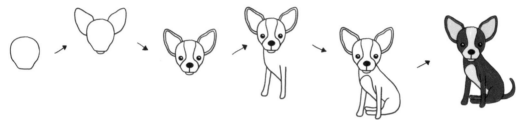

● 역삼각형 얼굴과 큰 귀를 그려주세요.　● 팔다리를 작고 가늘게 그려주세요.

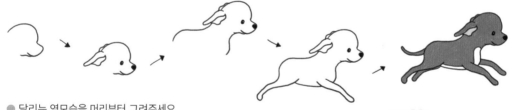

● 달리는 옆모습을 머리부터 그려주세요.

꼬리를 흔들흔들!

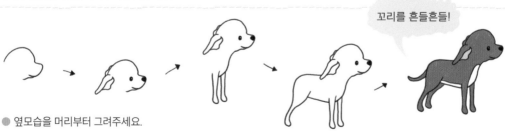

● 옆모습을 머리부터 그려주세요.

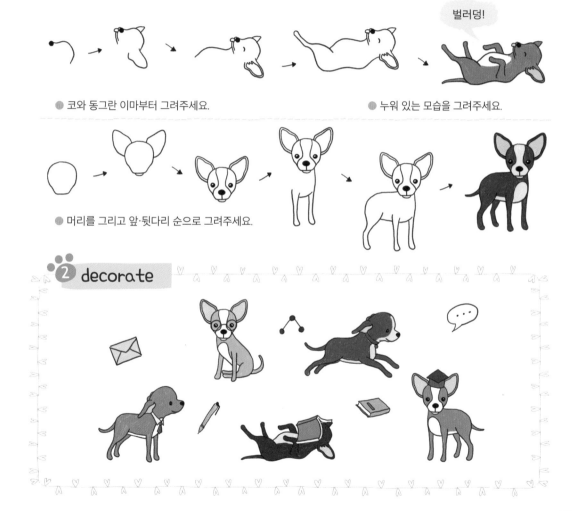

벌러덩!

● 코와 동그란 이마부터 그려주세요.

● 누워 있는 모습을 그려주세요.

● 머리를 그리고 앞·뒷다리 순으로 그려주세요.

 ③ 정밀하게 그리기

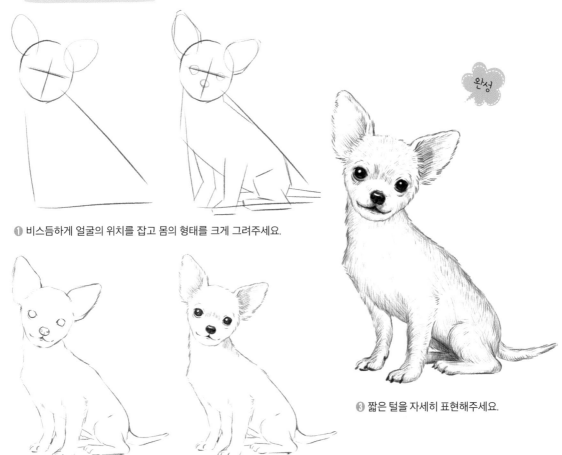

① 비스듬하게 얼굴의 위치를 잡고 몸의 형태를 크게 그려주세요.

완성

③ 짧은 털을 자세히 표현해주세요.

② 지저분한 선을 지워가며 외곽선을 자세히 그려주세요.

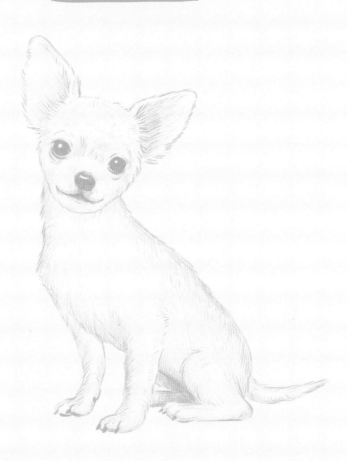

☆ 사랑스러운 흰둥이 몰티즈를 그려보세요.

1 다양한 포즈 그리기

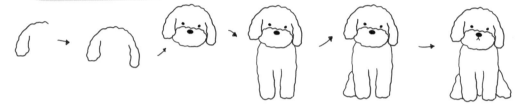

● 귀를 먼저 그려주세요.　　　　● 보들보들 털 느낌을 살려 머리, 다리 등을 그려주세요.

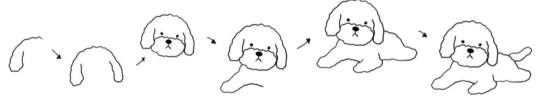

● 머리를 그려준 뒤에 입 부분을 나누고 눈코입을 그려주세요.　　● 다리와 몸통, 꼬리를 귀엽게 그려주세요.

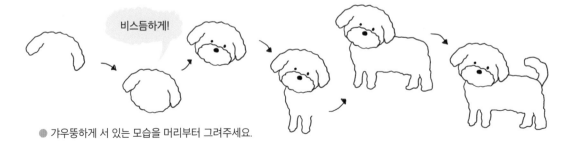

비스듬하게!

● 갸우뚱하게 서 있는 모습을 머리부터 그려주세요.

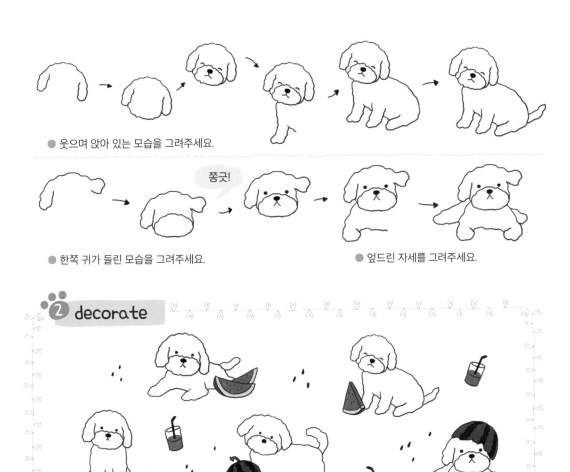

● 웃으며 앉아 있는 모습을 그려주세요.

쫑긋!

● 한쪽 귀가 들린 모습을 그려주세요.

● 엎드린 자세를 그려주세요.

3 정밀하게 그리기

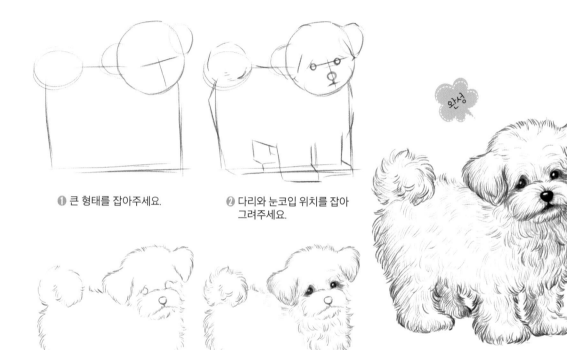

① 큰 형태를 잡아주세요.

② 다리와 눈코입 위치를 잡아 그려주세요.

③ 형태를 잡았던 선을 지워가며 보송보송한 털을 그려주세요.

④ 좀 더 자세히 표현하고 명암을 넣어주세요.

완성

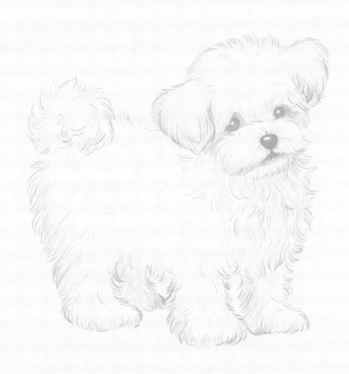

☆ 솜털같이 예쁜 포메라니안을 그려보세요.

1 다양한 포즈 그리기

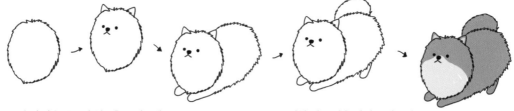

● 솜털 같은 동그란 얼굴을 그려주세요.　　　　　● 풍성한 털 느낌을 살려 그려주세요.

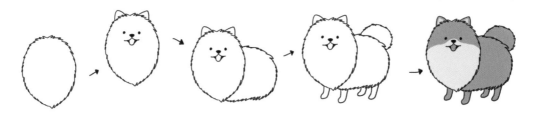

● 혀를 내밀고 있는 귀여운 표정을 살려 그려주세요.

귀여운 발을 앞으로!

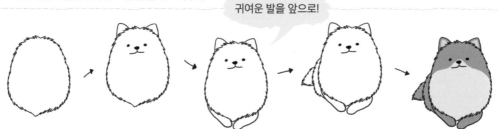

● 두 발을 모으고 있는 모습을 그려주세요.

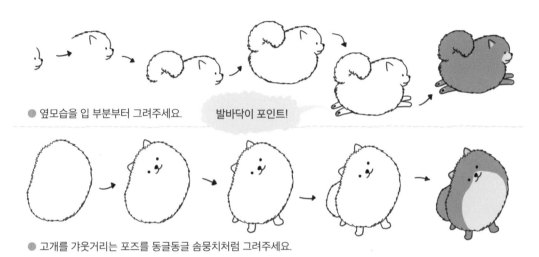

● 옆모습을 입 부분부터 그려주세요.

발바닥이 포인트!

● 고개를 갸웃거리는 포즈를 동글동글 솜뭉치처럼 그려주세요.

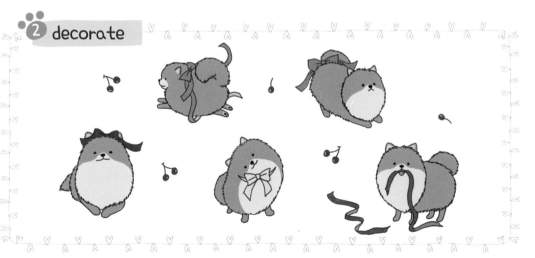

2 decorate

③ 정밀하게 그리기

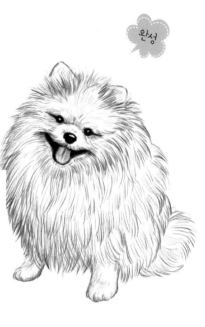

완성

❶ 전체적인 형태를 잡아주세요.

❷ 다리와 눈코입, 귀의 위치를
잡아 그려주세요.

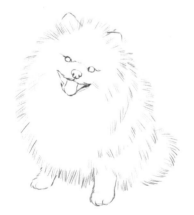

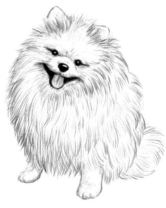

❸ 형태를 잡았던 선을 지우고
풍성한 털을 그려주세요.

❹ 디테일한 부분을 그려서 완성합니다.

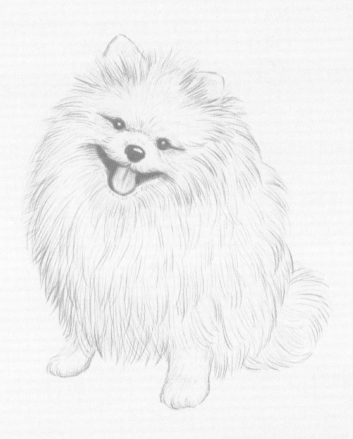

요크셔테리어

☆ 깜찍하고 귀여운 요크셔테리어를 그려보세요.

1 다양한 포즈 그리기

긴 털이 포인트!

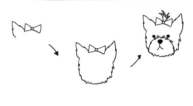

● 리본을 묶은 머리를 그려주세요.

● 털의 느낌을 살려 다리와 몸을 그려주세요.

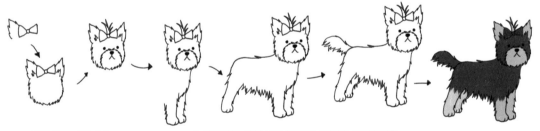

● 얼굴을 그려주세요.　　● 앞다리에 이어 등과 뒷다리, 꼬리를 그려주세요.

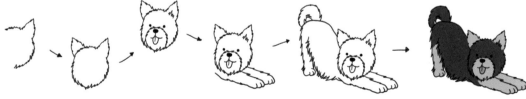

● 복슬복슬한 털을 살려 머리부터 그려주세요.　　● 위로 치켜올린 엉덩이와 꼬리를 그려주세요.

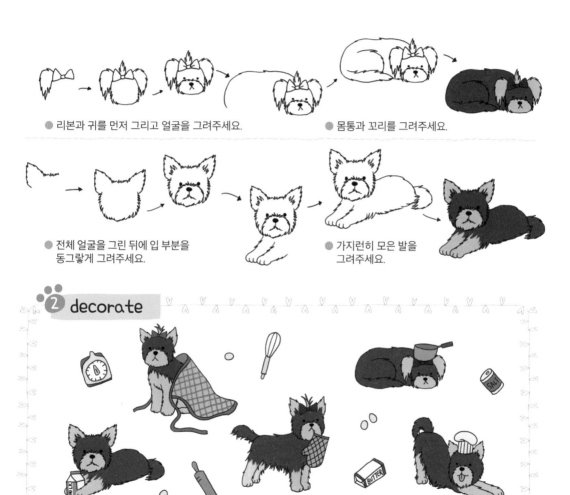

● 리본과 귀를 먼저 그리고 얼굴을 그려주세요.　　● 몸통과 꼬리를 그려주세요.

● 전체 얼굴을 그린 뒤에 입 부분을
　동그랗게 그려주세요.

● 가지런히 모은 발을
　그려주세요.

② decorate

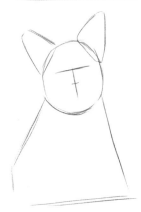

③ 정밀하게 그리기

① 얼굴과 몸의 형태를 크게
잡아주세요.

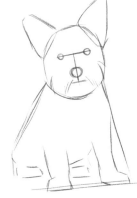

② 눈코입과 다리의 위치를
잡아주세요.

완성

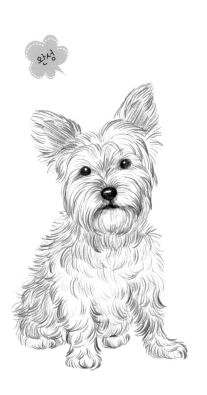

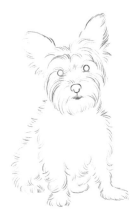

③ 윤기 나는 털의 느낌을 살려
외곽선을 그려주세요.

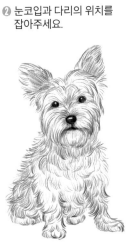

④ 명암을 주고 디테일한 묘사를
더해 완성합니다.

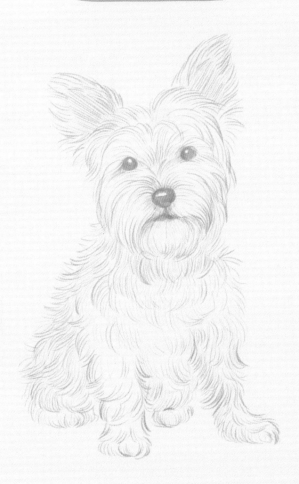

☆ 짧은 다리와 엉덩이가 매력적인 웰시코기를 그려보세요.

① 다양한 포즈 그리기

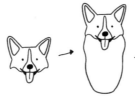

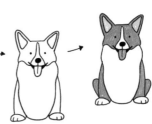

● 귀에서 시작하여 얼굴을 그려주세요.

● 눈코입을 그려넣고 몸통과 다리를 그려주세요.

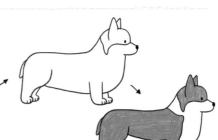

● 옆모습은 이마와 입부터 그려주세요.

● 짧은 다리와 큰 몸집을 그려주세요.

엉덩이가
하트 모양!

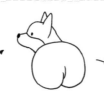

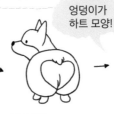

● 옆모습을 그려주세요.

● 엉덩이와 짧은 다리를 그려주세요.

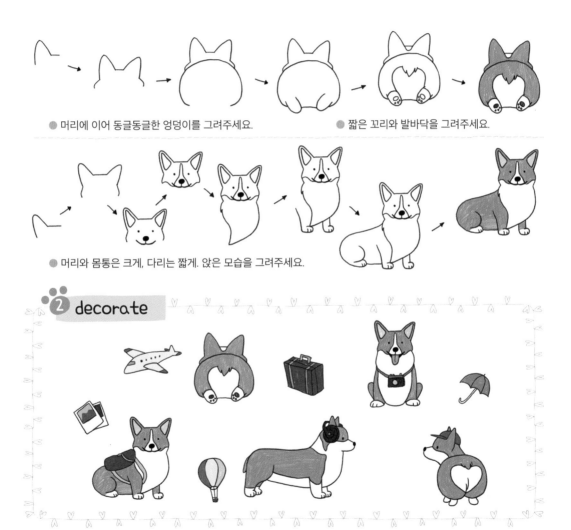

● 머리에 이어 동글동글한 엉덩이를 그려주세요.　　● 짧은 꼬리와 발바닥을 그려주세요.

● 머리와 몸통은 크게, 다리는 짧게. 앉은 모습을 그려주세요.

decorate

③ 정밀하게 그리기

❶ 머리와 몸통의 형태를 크게
 그려주세요.

❷ 좀 더 세밀하게 형태를
 다듬어주세요.

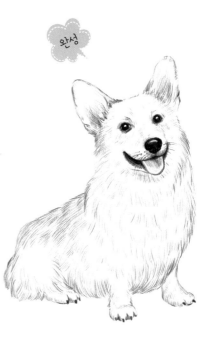

완성

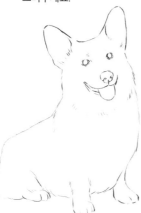

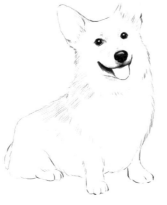

❸ 지저분한 선을 지워가며 털의 느낌을 살려 그려주세요.

❹ 털을 더욱 디테일하게 표현하고
 명암을 넣어 완성합니다.

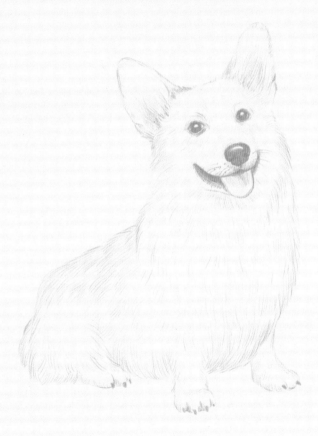

41

사모예드

☆ 둥글둥글 백곰 같은 사모예드를 그려보세요.

1 다양한 포즈 그리기

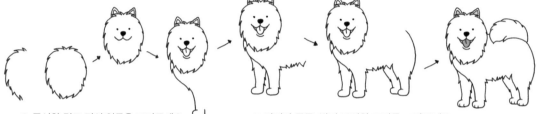

● 풍성한 털로 덮인 얼굴을 그려주세요.　　　● 다리와 몸통, 발과 풍성한 꼬리를 그려주세요.

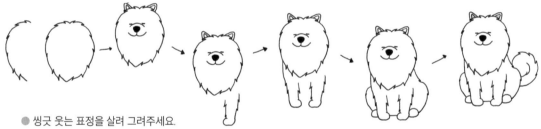

● 씽긋 웃는 표정을 살려 그려주세요.

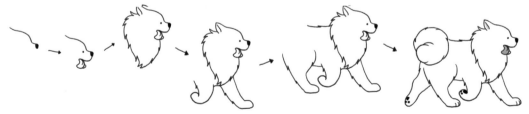

● 달리는 옆모습을 얼굴부터 그려주세요.　　　● 둥그런 발과 풍성한 꼬리 털의 느낌을 살려 그려주세요.

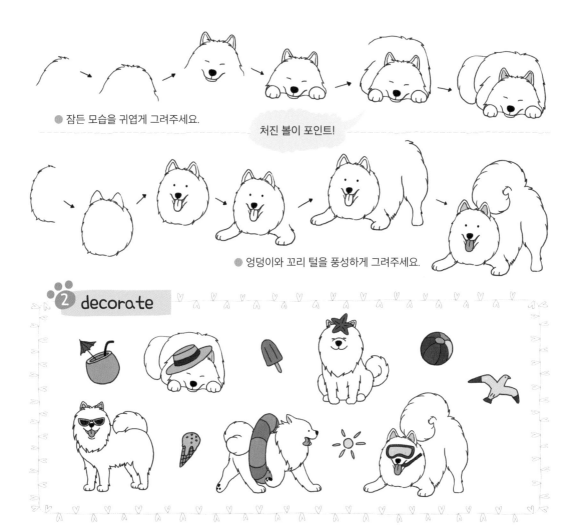

● 잠든 모습을 귀엽게 그려주세요.

처진 볼이 포인트!

● 엉덩이와 꼬리 털을 풍성하게 그려주세요.

2 decorate

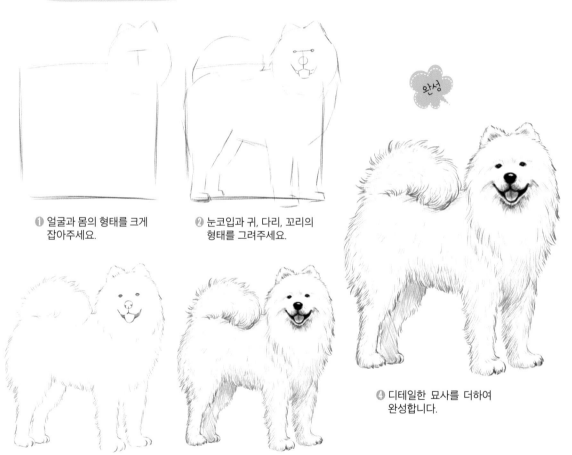

완성

① 얼굴과 몸의 형태를 크게
 잡아주세요.

② 눈코입과 귀, 다리, 꼬리의
 형태를 그려주세요.

④ 디테일한 묘사를 더하여
 완성합니다.

③ 형태를 잡았던 선을 지우고 풍성한 털 느낌을 살려 그려주세요.

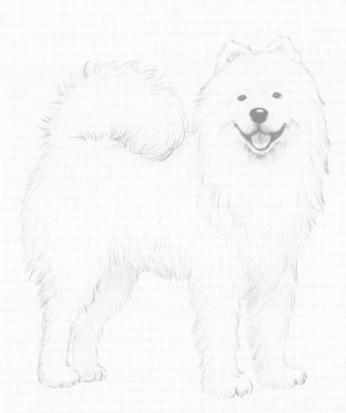

불 테리어

☆ 개구쟁이 불 테리어를 그려보세요.

1 다양한 포즈 그리기

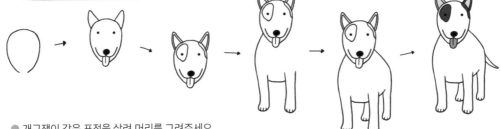

● 개구쟁이 같은 표정을 살려 머리를 그려주세요.

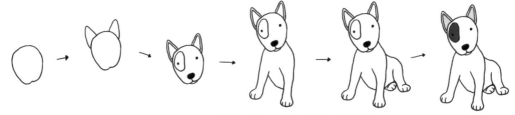

● 갸우뚱한 얼굴을 그려주세요.　　● 앞발을 세우고 있는 모습을 그려주세요.

귀여운 반점이 포인트!

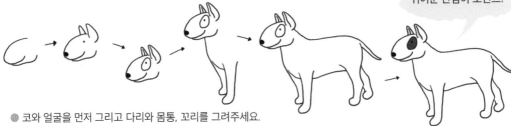

● 코와 얼굴을 먼저 그리고 다리와 몸통, 꼬리를 그려주세요.

몸을 두 가지 색으로
칠해도 좋아요!

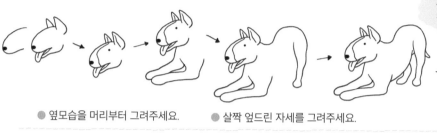

● 옆모습을 머리부터 그려주세요.　● 살짝 엎드린 자세를 그려주세요.

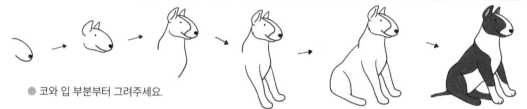

● 코와 입 부분부터 그려주세요.

● 다리와 몸통을 그리고 색을 칠해주세요.

② decorate

47

① 머리와 몸의 형태를 크게 그려주세요.

② 눈코입과 다리 위치를 잡아 그려주세요.

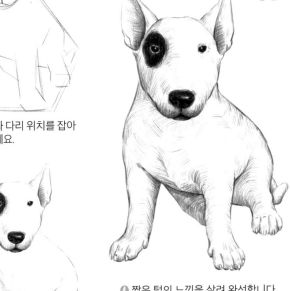

완성

④ 짧은 털의 느낌을 살려 완성합니다.

③ 지저분한 선을 지우면서 자세히 그려주세요.

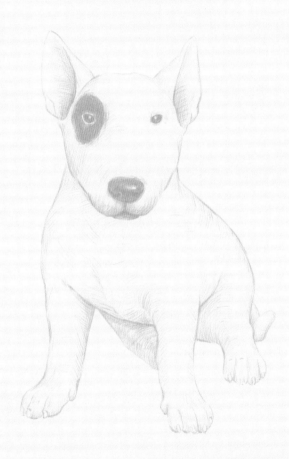

49

슈나우저

☆ 멋진 수염을 가진 슈나우저를 그려보세요.

 다양한 포즈 그리기

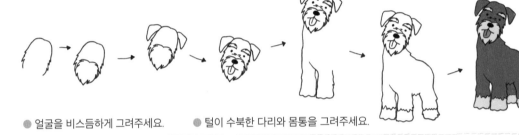

● 얼굴을 비스듬하게 그려주세요.　● 털이 수북한 다리와 몸통을 그려주세요.

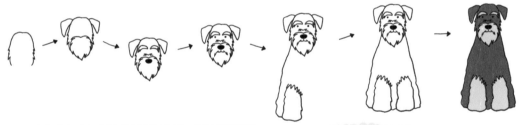

● 눈썹과 털이 많은 입 부분을 먼저 그리고 몸을 그려주세요.

꼬리를 위를 향해!

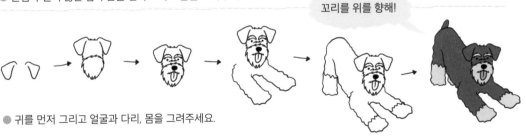

● 귀를 먼저 그리고 얼굴과 다리, 몸을 그려주세요.

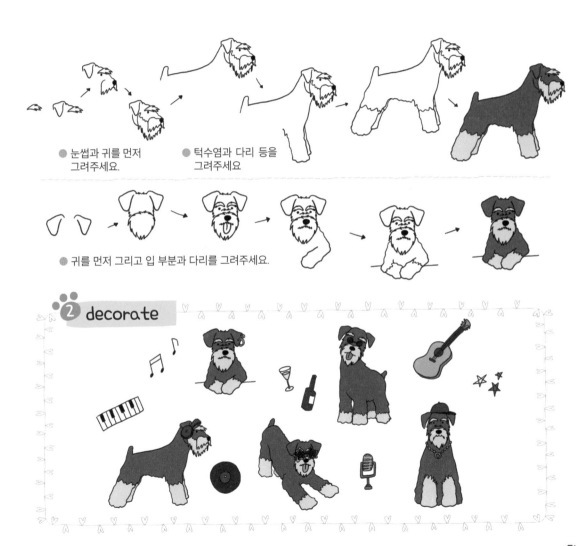

● 눈썹과 귀를 먼저
　그려주세요.

● 턱수염과 다리 등을
　그려주세요

● 귀를 먼저 그리고 입 부분과 다리를 그려주세요.

2 decorate

51

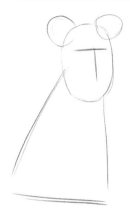

① 길쭉한 얼굴과 몸의 형태를
　크게 그려주세요.

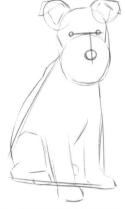

② 눈코입과 다리 등의 위치를
　잡아 그려주세요.

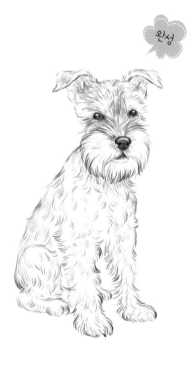

완성

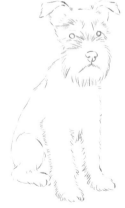

③ 지저분한 선을 지우고 털을
　표현하며 그려주세요.

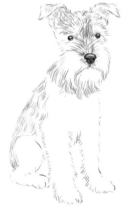

④ 명암을 넣고 자세한 묘사를
　더해주세요.

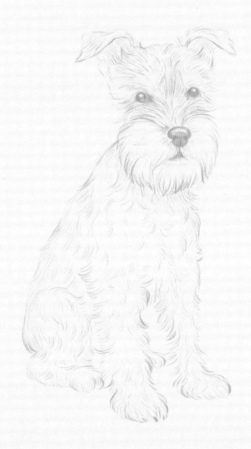

☆ 활발하고 다정한 비글을 그려보세요.

 1 다양한 포즈 그리기

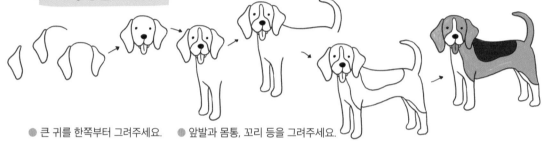

● 큰 귀를 한쪽부터 그려주세요.　　● 앞발과 몸통, 꼬리 등을 그려주세요.

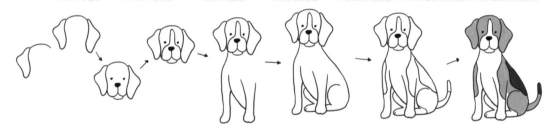

● 귀를 그리고 얼굴을 그려주세요.　　● 앉아 있는 모습을 귀엽게 그려주세요.

등 색깔을 진하게!

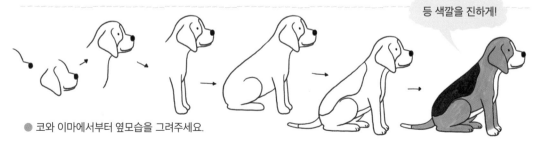

● 코와 이마에서부터 옆모습을 그려주세요.

54

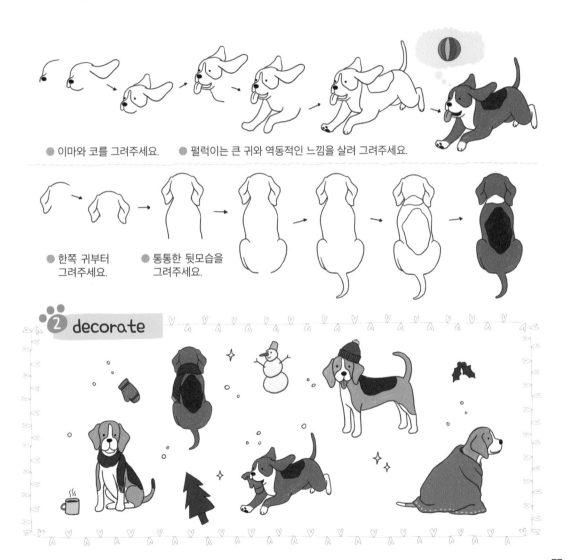

● 이마와 코를 그려주세요.　● 펄럭이는 큰 귀와 역동적인 느낌을 살려 그려주세요.

● 한쪽 귀부터
　그려주세요.　● 통통한 뒷모습을
　그려주세요.

② decorate

 3 정밀하게 그리기

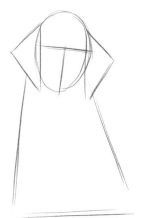

❶ 큰 형태를 잡아주세요.

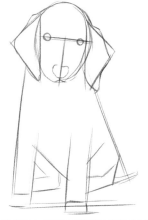

❷ 다리와 눈코입의 위치를 잡아주세요.

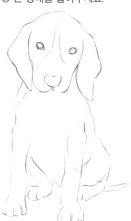

❸ 형태를 잡았던 선을 지우고 외곽선을 그려주세요.

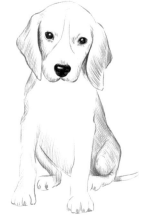

❹ 명암을 주고 짧은 털을 표현하여 완성합니다.

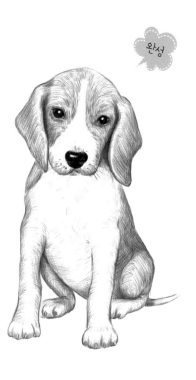

완성

56

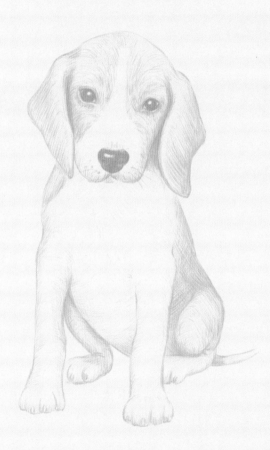

진돗개 ☆ 영리하고 충성심 강한 진돗개를 그려보세요.

① 다양한 포즈 그리기

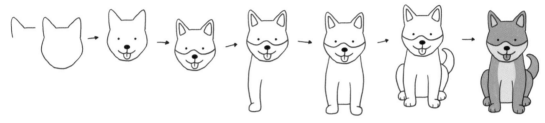

● 쫑긋 세운 귀와 머리를 그려주세요.　　　　　● 살짝 내민 혀와 꼬리 흔드는 모습을 귀엽게 그려주세요.

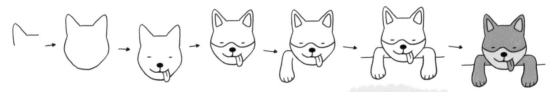

● 동글동글한 얼굴과 다리를 그려주세요.

동그란 꼬리를 풍성하게!

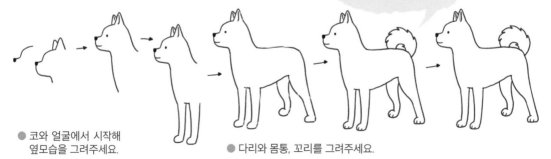

● 코와 얼굴에서 시작해
　옆모습을 그려주세요.　　　　● 다리와 몸통, 꼬리를 그려주세요.

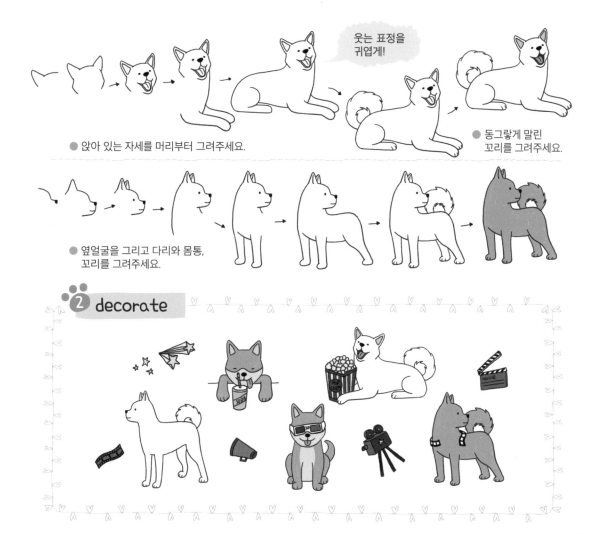

웃는 표정을
귀엽게!

● 앉아 있는 자세를 머리부터 그려주세요.

● 동그랗게 말린
꼬리를 그려주세요.

● 옆얼굴을 그리고 다리와 몸통,
꼬리를 그려주세요.

2 decorate

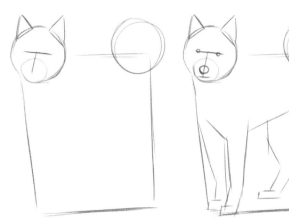

❶ 얼굴과 몸, 꼬리의 형태를 크게 그려주세요.

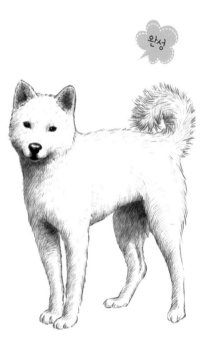

완성

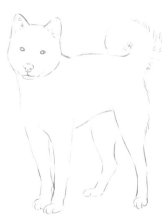

❷ 지저분한 선을 지우고 형태를 다듬어주세요.

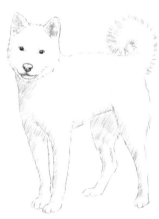

❸ 명암을 넣어 자세한 표현을 더합니다.

60

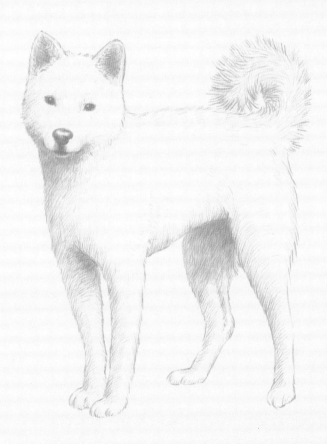

베들링턴 테리어

☆ 양처럼 예쁜 베들링턴 테리어를 그려보세요.

 1 다양한 포즈 그리기

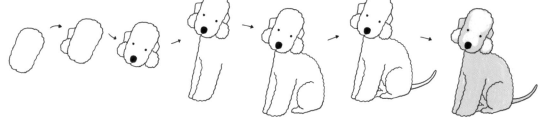

● 길쭉한 얼굴을 그려주세요. ● 곱슬곱슬한 털의 느낌을 살려 다리와 몸 등을 그려주세요.

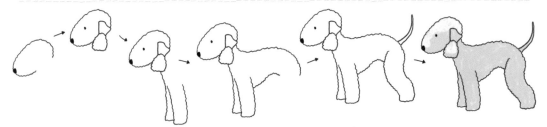

● 옆얼굴을 그리고 귀를 그려주세요. ● 털의 느낌을 살려서 앞·뒷다리, 몸통을 그려주세요.

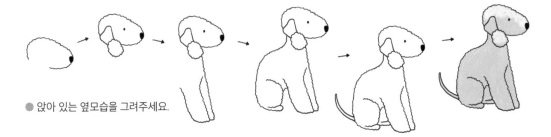

● 앉아 있는 옆모습을 그려주세요.

꼬리는 얇고 길게!

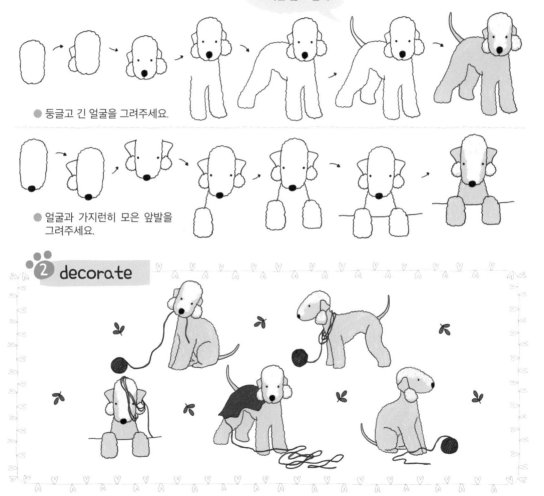

● 둥글고 긴 얼굴을 그려주세요.

● 얼굴과 가지런히 모은 앞발을
그려주세요.

2 decorate

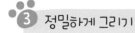
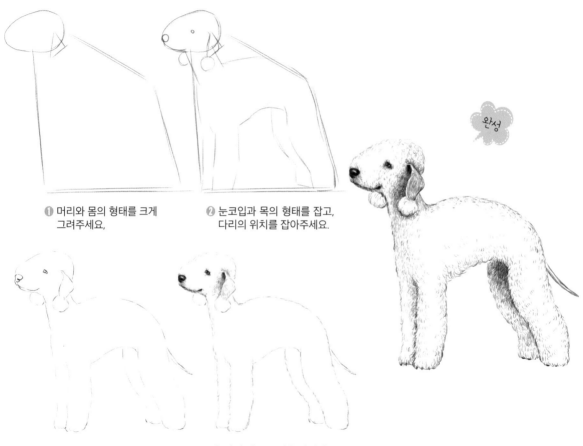

① 머리와 몸의 형태를 크게
　그려주세요.

② 눈코입과 목의 형태를 잡고,
　다리의 위치를 잡아주세요.

완성

③ 형태를 잡았던 선을 지우고
　외곽선을 그려주세요.

④ 양털 같은 느낌을 살려서
　완성해주세요.

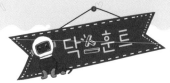

닥스훈트

☆ 큰 귀와 짧은 다리를 지닌 닥스훈트를 그려보세요.

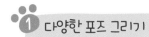

1 다양한 포즈 그리기

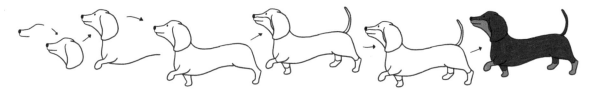

● 뾰족한 입과 머리를 먼저 그려주세요.　　● 짧은 다리를 귀엽게 그려주세요.

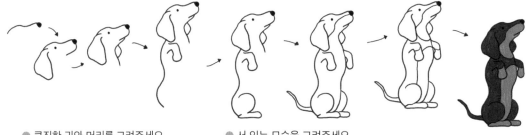

● 큼직한 귀와 머리를 그려주세요.　　● 서 있는 모습을 그려주세요.

● 큰 귀를 그리고 얼굴을 그려주세요.　　● 앉아 있는 모습을 귀엽게 그려주세요.

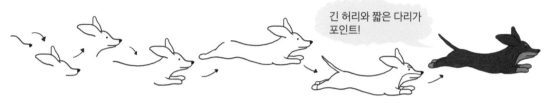

긴 허리와 짧은 다리가
포인트!

● 뾰족한 입과 바람에 날리는 귀를 그려주세요.　● 몸을 쭉 뻗어 뛰는 모습을 그려주세요.

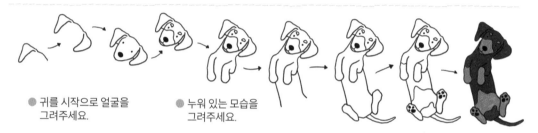

● 귀를 시작으로 얼굴을
　그려주세요.　● 누워 있는 모습을
　　　　　　　그려주세요.

② decorate

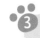

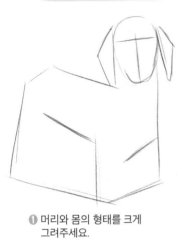

① 머리와 몸의 형태를 크게
　그려주세요.

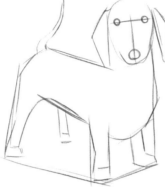

② 좀 더 자세하게 형태를
　잡아주세요.

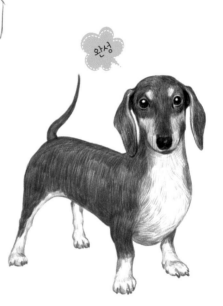

완성

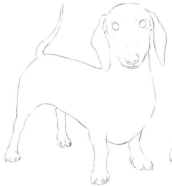

③ 불필요한 선을 지워가며
　외곽선을 그려주세요.

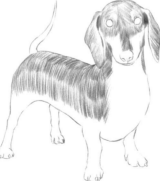

④ 짧은 털의 느낌을 살려
　그려주세요.

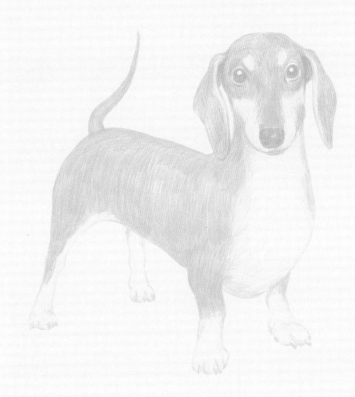

그레이하운드

☆ 길고 멋진 다리를 가진 그레이하운드를 그려보세요.

🐾 1 다양한 포즈 그리기

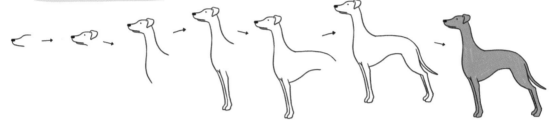

● 코와 얼굴을 그려주세요.　　　　● 긴 다리와 날씬한 몸통, 꼬리를 그려주세요.

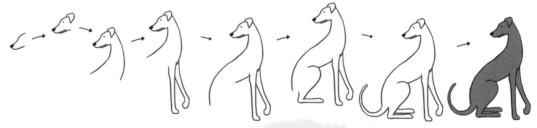

● 한쪽 다리를 살짝 들고 있는 모습을 그려주세요.

앉아 있는 모습도
날씬하게!

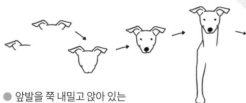

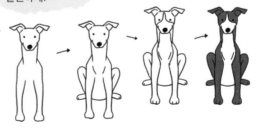

● 앞발을 쭉 내밀고 앉아 있는
　모습을 그려주세요.

70

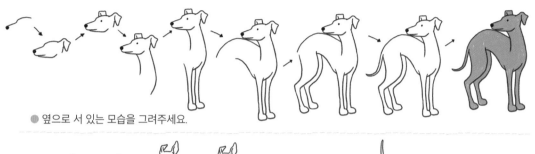

● 옆으로 서 있는 모습을 그려주세요.

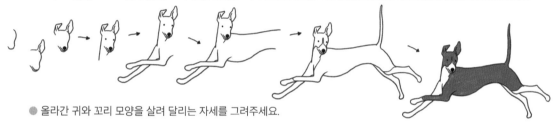

● 올라간 귀와 꼬리 모양을 살려 달리는 자세를 그려주세요.

2 decorate

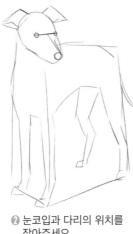

③ 정밀하게 그리기

❶ 머리와 몸의 형태를 잡아주세요.

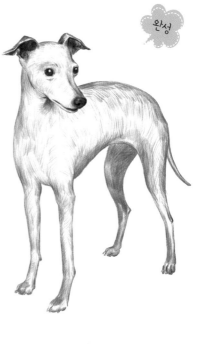

완성

❷ 눈코입과 다리의 위치를
잡아주세요.

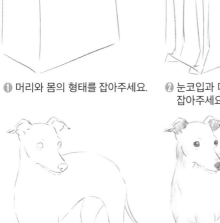

❸ 형태를 잡았던 선을 지우고
깔끔하게 그려주세요.

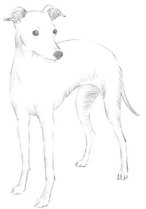

❹ 세부적인 표현을 더해주세요.

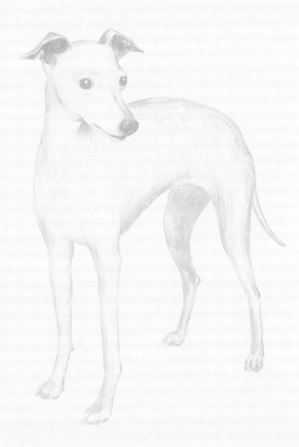

퍼그

☆ 납작 눌린 코와 반짝이는 눈이 예쁜 퍼그를 그려보세요.

1 다양한 포즈 그리기

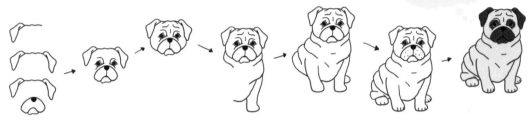

● 귀와 입을 먼저 그려주세요.　　● 등의 주름을 그리고, 앞다리를 그려주세요.

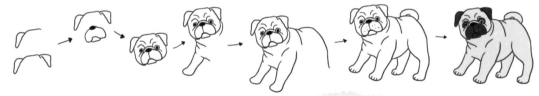

● 귀와 얼굴을 그려주세요.　　● 통통한 다리를 그려주세요.

억울한 표정이
포인트!

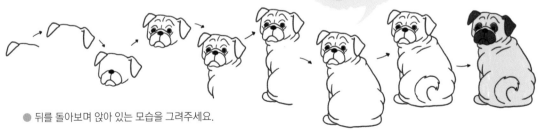

● 뒤를 돌아보며 앉아 있는 모습을 그려주세요.

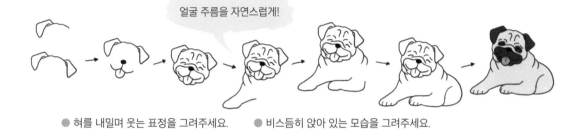

얼굴 주름을 자연스럽게!

● 혀를 내밀며 웃는 표정을 그려주세요.　　　● 비스듬히 앉아 있는 모습을 그려주세요.

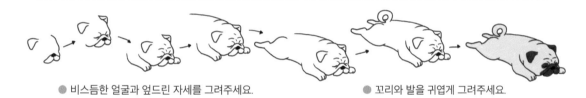

● 비스듬한 얼굴과 엎드린 자세를 그려주세요.　　　● 꼬리와 발을 귀엽게 그려주세요.

② decorate

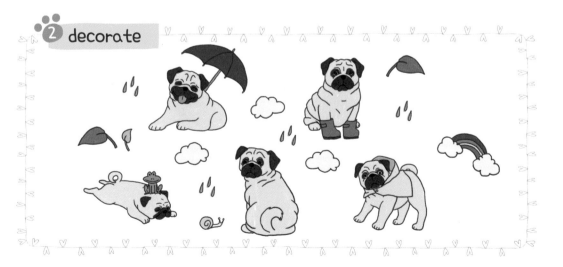

③ 정밀하게 그리기

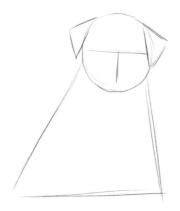

❶ 머리와 몸의 형태를 크게
 잡아주세요.

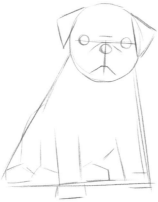

❷ 눈코입과 다리의 위치를
 잡아주세요.

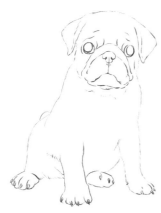

❸ 형태를 잡았던 선을 지우며
 털을 그려주세요.

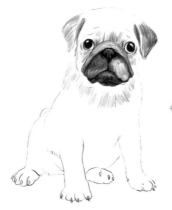

❹ 좀 더 정밀한 묘사를 더하여
 완성합니다.

완성

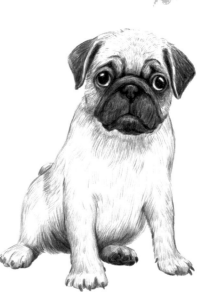

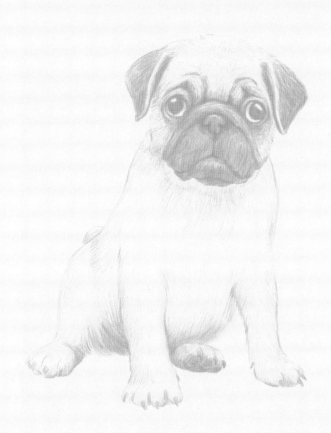

달마시안

☆ 까만 얼룩이 매력적인 달마시안을 그려보세요.

🐾 ① 다양한 포즈 그리기

까만 얼룩이 포인트!

● 이마와 코를 그려주세요.　　● 다리를 길쭉하게 그려주세요.

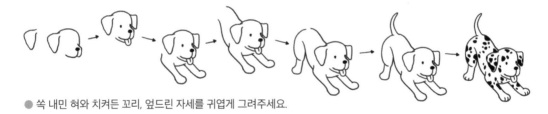

● 쏙 내민 혀와 치켜든 꼬리, 엎드린 자세를 귀엽게 그려주세요.

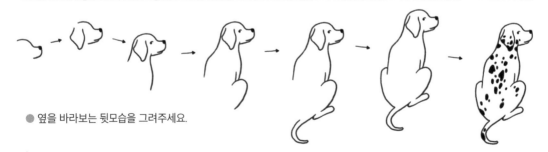

● 옆을 바라보는 뒷모습을 그려주세요.

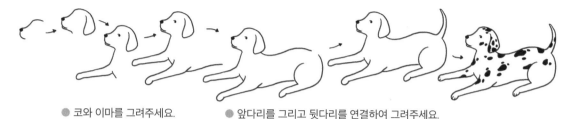

● 코와 이마를 그려주세요. ● 앞다리를 그리고 뒷다리를 연결하여 그려주세요.

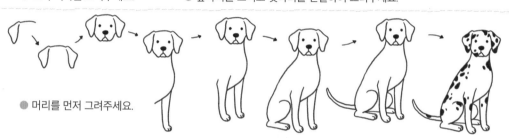

● 머리를 먼저 그려주세요.

● 앞발을 세우고 앉아 있는 모습을 그려주세요.

2 decorate

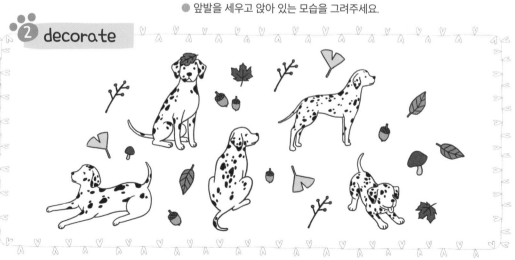

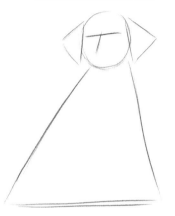

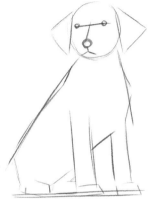

③ 정밀하게 그리기

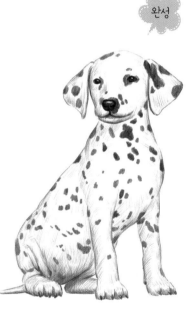

완성

❶ 얼굴과 몸의 형태를
크게 잡아주세요.

❷ 눈코입과 다리의 위치를
잡아주세요.

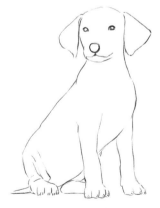

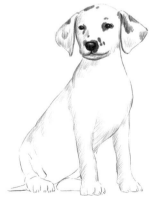

❸ 지저분한 선을 지우고
깔끔하게 그려주세요.

❹ 몸에 명암을 넣고 얼룩무늬를
그려주세요.

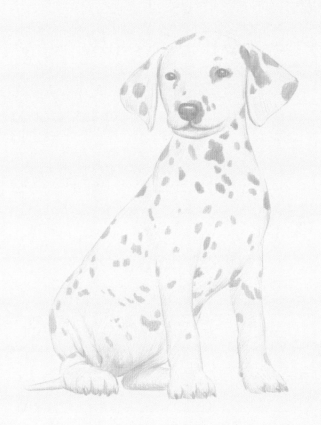

☆ 우아한 털을 가진 부지런한 보더콜리를 그려보세요.

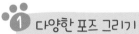

① 다양한 포즈 그리기

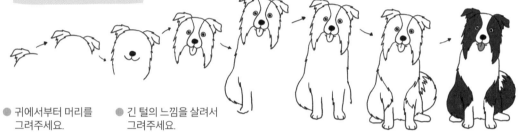

● 귀에서부터 머리를
그려주세요.

● 긴 털의 느낌을 살려서
그려주세요.

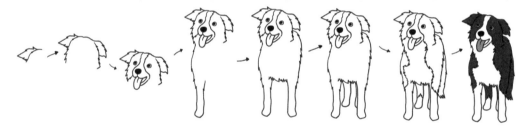

● 혀를 내민 모습을 그려주세요.

● 다리를 그리고, 털이 나뉜 부분을 그려주세요.

● 귀를 그린 뒤 얼굴과 앞·뒷다리,
몸통을 그려주세요.

● 털의 색깔을 구분하여 칠해서 완성합니다.

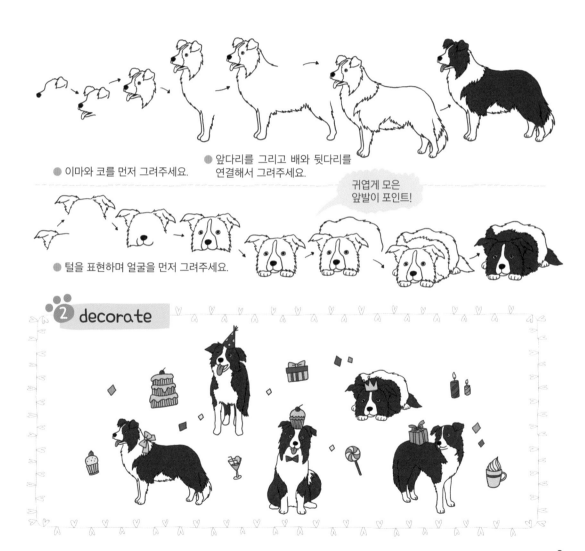

● 이마와 코를 먼저 그려주세요.

● 앞다리를 그리고 배와 뒷다리를 연결해서 그려주세요.

귀엽게 모은 앞발이 포인트!

● 털을 표현하며 얼굴을 먼저 그려주세요.

2 decorate

 정밀하게 그리기

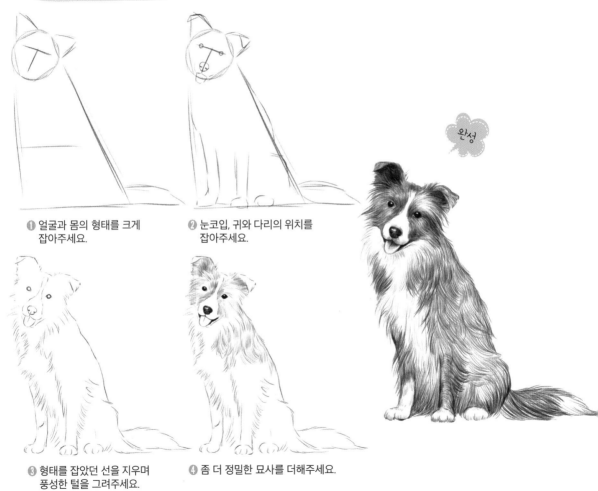

완성

① 얼굴과 몸의 형태를 크게 잡아주세요.

② 눈코입, 귀와 다리의 위치를 잡아주세요.

③ 형태를 잡았던 선을 지우며 풍성한 털을 그려주세요.

④ 좀 더 정밀한 묘사를 더해주세요.

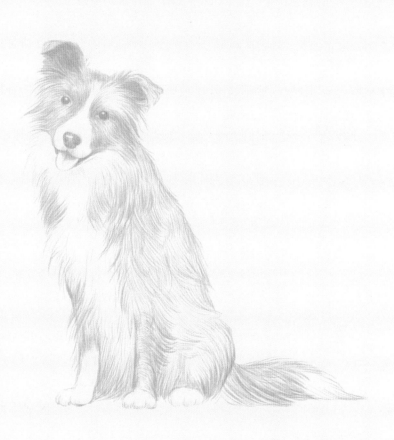

프렌치 불독

몸이 작고 짧지만 다부진 체형을 지녔어요. 털이 매끄럽고 들창코이며. 귀가 쫑긋 서 있고 꼬리가 짧아요. 사교적이고 열정이 넘치는 편입니다.

푸들

양처럼 곱슬곱슬하고 촘촘한 털을 갖고 있어요. 털이 잘 빠지지 않아서 집 안에 털이 날리는 것을 싫어하는 사람이 키우기에 좋아요.

시추

둥근 얼굴에 납작한 코, 큰 눈, 길고 부드러운 털이 특징이에요. 오래전부터 중국 황실에서 기른 반려견으로 알려져 있답니다.

비숑 프리제

털이 희고 곱슬곱슬하며 활발한 성격을 지녔어요. 특히 프랑스와 벨기에서 각광받은 견종이랍니다.

치와와

'세계에서 가장 작은 개'라는 타이틀을 가지고 있어요. 우아하고 재빠르게 움직이는 작은 개로, 쾌활한 표정에 다부진 편이에요.

몰티즈

앙증맞은 외모와 애교 넘치는 성격, 흰 털로 많은 사랑을 받고 있어요. 한국에서 가장 많은 사람들이 키우는 반려견이에요.

포메라니안
북극에서 썰매를 끌던 개들의 후손이에요, 둥글고 풍성한 털이 특징으로 깜찍한 얼굴에 작은 눈망울이 매력적이에요.

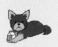

요크셔테리어
작고 귀여운 얼굴과 반짝이는 긴 털을 갖고 있어요. 국내에서 많이 키우는 견종으로 똑똑한 편입니다.

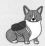

웰시코기
여우와 닮은 외모를 갖고 있어요. 외모처럼 영리하고 성격이 온순하며 소몰이 개로 알려져 있어요.

사모예드
흰 털과 입 끝이 살짝 올라가 생기는 미소가 특징이에요. 시베리아가 원산지로 썰매 끌기와 애완용으로 많이 기른답니다.

불 테리어
골격이 튼튼하고 근육질이며 몸의 균형이 잘 잡힌 종이에요. 활동적이면서도 예리하고 단호하면서 총명한 개랍니다.

슈나우저
활발하면서도 침착한 성격이 전형적 특징인 견종이에요. 온순하고 장난기가 많지만 주인에게 헌신하는 편이랍니다.

비글
매우 활동적이에요. 작지만 튼튼한 편이고, 체력이 우수하고 투지가 넘칩니다. 기민하고 영리하며 붙임성이 많은 견종이에요.

진돗개
한국 특산의 개 품종이에요. 영리하고 주인에 대한 충성심이 강하며, 뛰어난 귀가성을 간직하고 있어요.

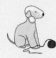
베들링턴 테리어
곱슬거리는 양털 같은 털이 달렸고 귀가 길게 처진 편이에요. 다른 종류의 개에게 경계심을 강하게 드러내지만, 주인한테는 순종한답니다.

닥스훈트
'오소리 사냥개'라는 독일어에서 닥스훈트라는 이름이 유래했어요. 허리가 길고 다리가 짧으며 많은 사랑을 받는 개랍니다.

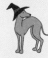
그레이하운드
후각이 좋지 않지만 세계에서 가장 빠른 견종이에요. 키가 큰 편이고 근육이 잘 발달되어 있답니다.

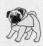
퍼그
머리가 크고 코가 눌린 편이며, 주름투성이 얼굴로 외모가 독특해요. 꼬리털이 감겨 있고 골격은 단단하며 운동량이 풍부한 편이랍니다.

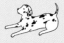
달마시안
달마시안이 등장하는 영화로 스타가 된 품종의 개로 국내에서도 많이 키워요. 강아지 때는 순백색이고 자라면서 반점이 생겨난답니다.

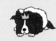
보더콜리
가만히 있지 못하고 바빠서 '일중독자'라는 별명을 갖고 있어요. '농장의 양치는 개'라고도 불리며, 사람을 잘 도와준답니다.

당신의 일상에 따뜻한 행복과 풋풋한 감성을 더해주는

캘리그라피 쉽게 배우기
전문 캘리그라퍼의 축적된 특별 노하우 대공개!

일상생활에서 드라마 제목, 광고, 로고, 등을 통해 우리에게 친숙한 캘리
그라피를 쉽게 배우며 따라 써볼 수 있는 책. 자주 쓰는 단어와 문장을
위주로 다양한 예제를 수록, 독자들이 캘리그라피에 쉽게 다가갈 수 있
도록 했다.

박효지 지음 | 320쪽 | 올컬러 | 18,000원

따라 쓰며 쉽게 배우는 캘리그라피

전문 캘리그라퍼가 되고 싶은 독자들을 위해 쉽고 재미있게 따라 쓰며
매일매일 실력을 향상할 수 있도록 구성한 책. 글자의 기울기와 각도 잡
기, 직선·곡선·획 쓰기까지 한 자음, 한 모음, 한 글자, 한 문장의 순으로
친절하고 세심하게 안내했다.

박효지 지음 | 324쪽 | 올컬러 | 18,000원

당신의 일상에 따뜻한 행복과 풋풋한 감성을 더해주는

단한권의책 캘리그라피 도서

실전 캘리그라피 : 파이널 레슨북 (크라프트 에디션)
절대 놓쳐서는 안 될 캘리그라피 결정판!

문장의 덩어리감 살리기, 다양한 글씨체를 쓰는 노하우, 패턴·번짐 등의
효과 내는 법, 자음과 모음, 굵기 등의 변형, 양초·스티커·화분 등 근사
한 캘리그라피 소품 만드는 법에 이르기까지 전문 캘리그라퍼가 되기
위해 알아야 할 모든 지식과 노하우가 담겨 있다.

박효지 지음 | 356쪽 | 올컬러 | 21,000원

당신의 손글씨로 들려주고 싶은 말 (핑크 에디션)

캘리그라피도 배우고, 내 손글씨로 엽서도 만들어보자! 박효지 작가의
멋진 손글씨가 담긴 엽서와, 독자가 직접 써볼 수 있도록 디자인된 엽서
로 구성된 엽서 모음집. 무심히 쓰던 나의 필체에서 벗어나 글자마다 감
성과 의미를 담아 새로운 캘리그라피로 탄생시켜보자.

박효지 지음 | 120쪽 | 올컬러 | 12,500원